Carlos Cruz-Diez, un genio del cinetismo

Carlos Cruz-Diez
Un genio del cinetismo

ANGEL CRISTOBAL

Letras Latinas Publishers

2019

Angel Cristóbal

Carlos Cruz-Diez, un genio del cinetismo

Edición a cargo de: Felicia Jiménez

Corrección: María del Rosío Cristóbal

Portada: Kindle Direct Publishing

Diseño interior: Angel Cristóbal

Fotos e ilustraciones: Galería Cruz-Diez de Caracas, Venezuela

Realizado el depósito legal correspondiente

ISBN: 9781086451481

Derechos reservados

©2019, Angel Cristóbal

Letras Latinas Publishers es una fundación editorial sin fines de lucro registrada en Caracas, Venezuela (2004) y en los Estados Unidos (2018).

website: www.letraslatinaspublishers.com

Para conocer otros título, visite:

author page: www.amazon.com/author/angelchristopher

Para ver Urbis et Libris, programa de promoción de lectura:

www.youtube.com/c/shalomaleijemchannel

Contact us: letraslatinas@gmail.com

Este libro fue impreso en los Estados Unidos de Norteamérica.

Printed in the United States of America

Angel Cristóbal

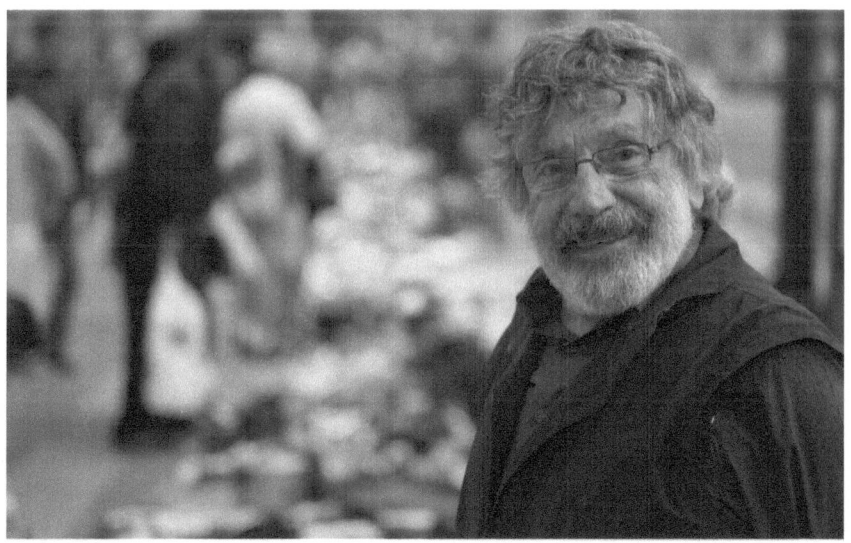

INTRODUCCIÓN
¿Nos tomamos un cafecito?

Hace calor, estamos en el mes de agosto de 1967. Es la inauguración en Valencia, capital del estado de Carabobo, del Salón Arturo Michelena. Hay mucho público, pero algo ocurre, la gente se desplaza rodeando a un señor pequeño, con grandes patillas. Un hombre joven, más intrigado que los demás, se acerca un poco al grupo y pregunta al aire

Angel Cristóbal

¿quién es ese señor? Sin mirarle, una persona le contesta: "Es el famoso pintor Carlos Cruz-Díez y vive en París". Horas después, cuando Cruz-Díez quedó un poco más solo, el joven se le acercó y le dijo, ¡vaya atrevido!, qué quería que viniese a ver sus obras, expuestas en el mismo Salón.

Al verlas quien sería cuatro años después Premio Nacional de Artes Plásticas, le dijo al interesado: "Están muy bien, pero las búsquedas en este momento están en otra dirección". Esteba Castillo, que es el nombre del intrigante caballero, estaba exponiendo por entonces "Las máquinas", obras gestuales de gran colorido.

Ya para esa fecha, finales de la década de los sesenta, el maestro Carlos Cruz-Diez andaba profundizando sus búsquedas en los colores y en el cinetismo. Muchos conocían algo de su obra, como aquella pintura de unos niños esqueléticos, en un cerro de Caracas elevando cometas al cielo, rodeados de ranchos. Y así, uno que otro

dibujo en algunas revistas, pero su nueva obra pocos la conocían.

Los meses pasaron, y de repente, culminando el año 1967, Castillo -quien narra en una peculiar crónica su estrecha amistad con Cruz-Diez-, está en París:

Fui con un amigo a su taller, que si la memoria no me engaña estaba muy cerca de la Bastilla(1), como a doscientos metros de ese gran símbolo de la historia francesa del siglo XVIII. Ahí, estaba él con su esposa Mirta (ya fallecida. N. del A.), y si hablamos de trabajo, de búsquedas, de estudio, tenemos que hablar de ese gran amor, que el maestro Carlos Cruz-Diez, su esposa y sus tres hijos; Carlos, Jorge y Adriana, construyeron como una gran fisicromía, con colores y formas llenas de todas las combinaciones cromáticas y de amor. Se fue su esposa, dejándolo con sus hijos, sus colores, sus obras, sus maquetas... Yo compartí muchas veces con ellos, tardes llenas de risas, colores y afectos de amistad.(2)

Angel Cristóbal

Era Navidad y muchos noveles artistas bohemios latinoamericanos andaban por la "ciudad luz", nutriéndose por los talleres de los consagrados, pero sobre todo, buscando una excusa para pasar juntos los tiempos nostálgicos navideños. Por supuesto, no era la época dura de aquel París de la primera década del siglo XX, plagada de hambre, de frío y de miserias humanas; tampoco los años de "la generación perdida" (3), pero al igual que en otros tiempos, la difícil vida del extranjero lejos de su tierra se hace sentir más cuando se escuchan los coros de villancicos, las luces de las guirnaldas y arbolitos rememoran la infancia, y el olor de los jamones, los quesos y los vinos impregna el aire que circunda los café al aire libre, ya sea París, Madrid o La Habana.

Algunos artistas tocaban la puerta del venezolano Carlos Cruz-Diez, quien les explicaba cómo hacía su obra y los conceptos que respaldaban sus creaciones. Él les hablaba de lo que era color aditivo, sustractivo, reflexivo; de luz coloreada, de desplazamientos del espectador. Parecían

conceptos muy abstractos. Para esa fecha Cruz-Diez, utilizaba cartón y madera, después evolucionó a materiales más modernos, plexiglás, metal, aluminio.

Quienes le visitaban salían contentos de ese lugar, donde un alquimista moderno trataba de encontrar no la piedra filosofal, sino la fuente de esa cantera de colores, de formas, de movimientos, que comenzarían a ser mostrados por el mundo entero. Porque, siendo un investigador incansable, artista por antonomasia, artista emblemático; Cruz-Diez ha estado siempre dispuesto a orientar, a ayudar a muchos artistas que han encontrado en él, un amigo y un maestro:

"A veces yo pasaba por su taller en busca de ideas para construir máquinas, que yo necesitaba para mi taller y él muy gentilmente me ayudaba a encontrar la solución. Otro día pasé a llevarle un obsequio de unas pequeñas serigrafías de mis trabajos, se alegró mucho e inmediatamente me dio una serigrafía de las suyas, dedicada".(4)

Angel Cristóbal

En los últimos tiempos, Esteban Castillo, ya un artista consagrado de las artes plásticas latinoamericanas (ver al respecto nota no.2), y el maestro Cruz-Diez se han visto poco, la ocasión más reciente -y hace ya de esto ocho años, fue en Tovar, Mérida. Corría el año 2000, cuando Castillo vio a Cruz-Diez y éste le preguntó: ¿Dónde te has metido? Y le invitó a su taller en Bailadores, una noche de mucho frío y de neblina. "La obra —recuerda el pintor y escultor-, había cambiado a través de los años. Había materiales, como siempre, plexiglas, metales, tornillos y sobre todo, cuadros, serigrafías, maquetas, proyectos".(5)

El maestro le mostró al antiguo alumno algunas fisicromías que contrastaban con el gris de la neblina merideña que estaba afuera acariciando las montañas. Allí, y después de tantos años de aquella primera visita a su taller en París, volvió a sentir y apreciar el vértigo de los colores. Y como en los viejos tiempos, después de compartir con Cruz-Diez, su esposa y otros artistas una sabrosa comida preparada por sus hijos, todos durmieron en medio de

obras de arte. La fría neblina penetraba por los esquicios de puertas y ventanas, pero la pupila insomne del visitante se impregnaba de tantas armonías que lo único que veía era combinaciones de colores, contrastantes con el grueso manto de la noche helada de esas montañas andinas…

"Entonces, ¿nos tomamos un cafecito?"

Es así, con una frase sencilla, como muchos recuerdan que el maestro Cruz-Diez les saluda cuando le visitan en París; "entonces, ¿nos tomamos un cafecito?", así también le rememora Castillo en sus apuntes sobre el maestro, cuando los dos venezolanos luego del abrazo se iban a un café en la equina de la Rue Piere Semard. "Compartir un café se convirtió en un ritual".(6).

Ese tipo de ritual –añade este redactor-, que hace que nos unamos a personas y que formemos redes de amistad, las personas comunes y que marca la individualidad de los hombres y mujeres elegidos por las artes y las letras, que los separa del resto de la humanidad. Y termino este capítulo

pensando en el taller parisino del maestro Cruz-Diez; una antigua carnicería que tiene aún como símbolo un caballo, y las paredes pintadas de rojo, color propio de esos negocios en Francia. "Pero ahora, allí no se vende carne ni charcutería, en ese espacio uno encuentra sólo máquinas, plásticos, pinturas, tornillos, pinceles, ordenados de tal manera que nunca se pierde tiempo en buscarlos"(7). En ese lugar, número 23 de la calle Pierre Semard, ahora habita un creador que se dedica a crear bellas fisicromías, cromosaturaciones, y serigrafías, que son orgullo de todos los venezolanos y patrimonio del arte moderno universal, y a quien dedicaremos las siguientes páginas de esta monografía.

Angel Cristóbal

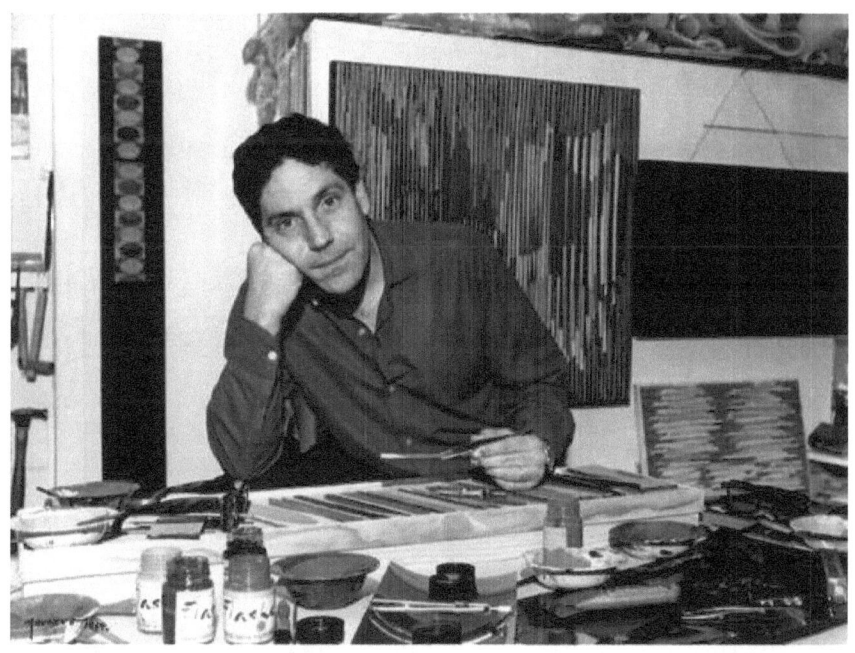

CAPÍTULO I
Armando un rompecabezas

Ahora, con permiso del lector, hagamos un preámbulo y antes de continuar este breve recorrido por la evolución de las búsquedas de Cruz-Diez, repasemos algunos aspectos de su vida. Armar el crucigrama de la vida de este artista es

tarea esta en verdad difícil, ya que los datos biográficos sobre la infancia y juventud de Carlos Cruz-Diez, son muy escuetos en toda la biografía consultada, y los intentos por lograr un testimonio de primera mano fueron infructuosos. Se sabe que nació el 17 agosto de 1923 en Caracas, capital donde realiza sus estudios primarios y secundarios. Y a partir de ese momento, durante la etapa de los años veinte y finales de los treinta, existe un vacío generalizado de información biográfica –algo así como el silencio bíblico que existe sobre la vida de Jesús de Nazareth y la Sagrada Familia durante la infancia, adolescencia y primera juventud de Cristo-, aunque se conoce que entre sus maestros destacaron Marcos Castillo y Luis Alfredo López Méndez y que desde la época estudiantil colabora en el diario "La Esfera", realizando viñetas humorísticas para esta publicación, y participa regularmente en la revista Tricolor como ilustrador.

El silencio persiste hasta que Cruz-Diez reaparece en la Escuela de Artes Plásticas y Aplicadas "Cristóbal Rojas", a

la cual ingresa en 1940 y de la cual se gradúa como profesor de artes manuales y aplicadas cinco años después. Sin embargo, desde 1944 ya trabajaba como director de arte para la compañía Creole Petroleum Corporation –el título en inglés es una prueba más que evidente, de quiénes explotaban los recursos energéticos del pueblo-, compañía extranjera en la cual conocerá al tipógrafo norteamericano y especialista en sistema de impresión Larry June, pionero en el manejo de los fundamentos tipográficos y su métrica en Venezuela. Desde esos años colaborará Cruz-Diez en publicaciones como la revista "El Farol", convirtiéndose así en uno de los más importantes innovadores del diseño gráfico venezolano. Los resultados de sus indagaciones sobre el color los estaba ya aplicando en el campo de las artes gráficas cuando, en 1945, es nombrado profesor de la misma Escuela de Artes Plásticas y Aplicadas donde estudió; allí permanecerá hasta 1955.

En ese época, contando 32 años de edad, inicia lo que podríamos llamar su vida pública, durante la cual supo

compaginar la docencia con la dirección artística de la agencia publicitaria McCan Erickson, y paralelamente desarrollar una obra artística marcada por el realismo social. Estudia, enseña y aprende (qui docet decet, "aquel que enseña, aprende"). Su pintura para esos años abandona la figuración (8) y empieza a investigar los fenómenos ópticos del color.

En 1955 viaja a Francia y más tarde a España. Ya en Europa el arte cinético y el arte geométrico eran la vanguardia. En París y Barcelona, por ejemplo, se sorprendían de las obras de estos artistas, la mayor parte latinoamericanos -sobre todo argentinos y venezolanos, entre ellos su amigo el maestro Jesús Rafael Soto (9)-, quienes abrían nuevos caminos en el arte, y en cuyas insólitas obras el movimiento virtual o real era logrado por el viento, la electricidad o el desplazamiento del espectador. Es en ese momento, cuando las búsquedas están orientadas a las síntesis de las artes, y las formas geométricas se pasean

en medio de reflejos, sombras y luces, que Cruz-Diez llega a París.

En Francia, los elementos extra pictóricos llenan el universo de los artistas; el color y el movimiento son los actores principales. Por eso Carlos Cruz-Diez, estudia, analiza las teorías científicas del color, entre ellas las teorías de la escuela Bauhaus, y la revista De Stijl (10). Muchos críticos de arte concuerdan en que para él aquellas tendencias no eran nada nuevas, ya que como diseñador gráfico, conocía muy bien estas técnicas; dominaba la trama, los puntos y la mezcla de cian, azul y rojo, tanto como el proceso de fotograbado, la fotografía, y sabía cómo éstas se comportaban en una impresión de un afiche o de una revista.

En 1956 se traslada a España y se establece en la costa catalana, en Masnou, donde lleva a cabo la serie *Parénquima y Ritmos vegetales*, consistentes en tramas de colores puros. Sin embargo, con indecisiones sobre su permanencia en Europa, regresa a Venezuela e instala su propio taller bajo

el título de "Estudios de Artes Visuales", dedicado a las artes gráficas y al diseño industrial, aunque no abandona sus investigaciones sobre la fenomenología del color. Un año antes el inicio de las experiencias ópticas de su compañero Jesús Rafael Soto, coincide con el reinado del "informalismo europeo", movimiento espiritualmente barroco, formalmente abstracto y de progresiva metamorfosis de la material.

Más en la línea de una experimentación científica de color habría que caracterizar las creaciones de Cruz-Diez, sobre todo en las fisicromías y cromosaturaciones. Su metódica investigación de los efectos cromáticos le llevó a un estrecho contacto, como él mismo afirma, con el mundo de los efectos cromáticos de la física, la química, la fisiología de la visión y la óptica. Al poco tiempo de su llegada a París en 1959, Cruz-Diez pretende demostrar que el color no es la forma, sino el espacio; el color, pues, crea la noción de espacios. Estos principios alcanzarían un alto grado de plasmación en la experiencia de cabinas coloreadas que

situó en una céntrica plaza parisina, en 1969, a la entrada de metro Odeón: un laberinto de cromosaturaciones luminosas, en las que hace protagonista al peatón. El impacto entre los franceses fue tan grande que, entre 1972 y 1980 Cruz-Diez imparte clases de técnicas cinéticas nada menos que en la Universidad de la Sorbona.

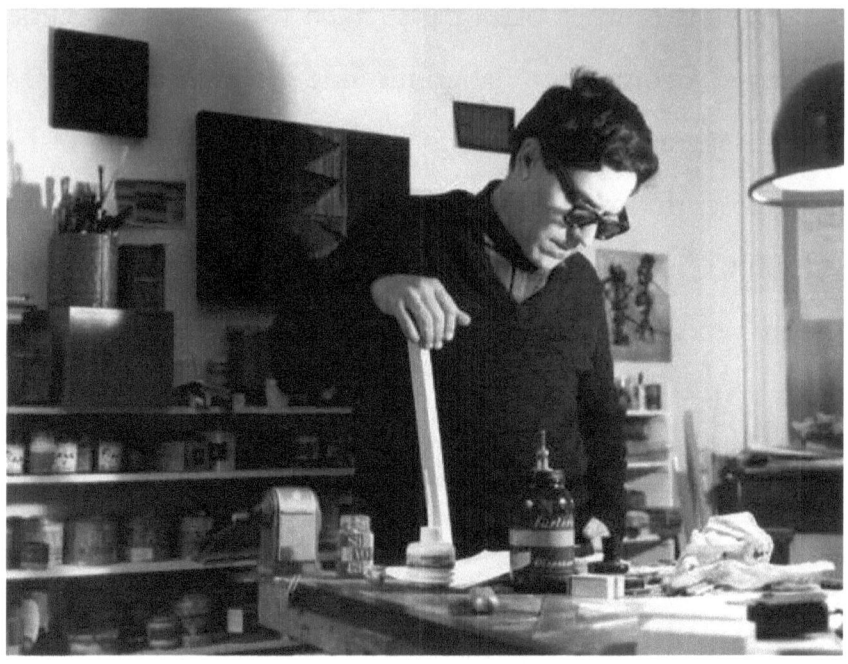

CAPÍTULO II
La imagen es casi una alucinación

"El artista con su obra, es capaz de generar estados anímicos particulares en cada uno de los espectadores, independientemente de lo que pueda sentir en el momento de hacerlo".

Angel Cristóbal

Carlos Cruz-Diez ha explicado con textos muy precisos la evolución de sus experimentos, el deseo de escapar al eterno binomio forma-color, hasta concluir en las fisicromías: una estructura de planos paralelos perpendiculares, coloreados y colocados a una distancia suficiente para que los colores se reflejen entre sí. El desplazamiento del espectador alrededor de la obra va trasmutando la coloración del cuadro, convertido entonces en una realizad autónoma visual, distintas a la perfecciones ópticas halladas en la naturaleza. El concepto tradicional de pintura cambia al abandonarse los elementos comunes del repertorio material en la ejecución de la obras. ¿Se trata de un descubrimiento nuevo esta relación entre el artista, su obra y el espectador?

Si nos remitimos a la historia del arte, el término arte deriva del latín "ars", que significa "habilidad" y hace referencia a la realización de acciones que requieren una especialización. Sin embargo, en un sentido más amplio, el

concepto hace referencia tanto a la habilidad técnica como al talento creativo en un contexto sea este musical, literario, de puesta en escena o plástico. El arte procura a la persona o personas que lo practican y a quienes lo observan una experiencia que puede ser de orden estético, emocional, intelectual o bien combinar todas esas cualidades.

En la introducción de la célebre Historia del Arte de E. H. Gombrich (consultar bibliografía), éste analiza con un estilo ameno la relación entre el arte, los artistas y el espectador, y nos da elementos importantes para entender mejor los que nos compete aquí; el arte cinético y las propuestas artísticas de sus exponentes.

Dice Gombrich en su libro que no existe realmente el Arte, sino que tan sólo hay artistas, hombres que en otros tiempos tomaban tierra coloreada y dibujaban toscamente las formas de un bisonte sobre las paredes de una cueva; mientras hoy, compran sus colores y trazan carteles para las estaciones del metro. Entre unos y otros, afirma, han hecho

muchas cosas los artistas, y expresa que no hay ningún mal en llamar arte a todas estas actividades, mientras tengamos en cuenta que tal palabra puede significar muchas cosas distintas, en épocas y lugares diversos, y mientras advirtamos que el Arte, escrita la palabra con A mayúscula, no existe, pues el Arte con A mayúscula tiene por esencia que ser un fantasma y un ídolo:

> Podemos abrumar a un artista diciéndole que lo que acaba de realizar acaso sea muy bueno a su manera, sólo que no es Arte. Y podemos llenar de confusión a alguien que atesore cuadros, asegurándole que lo que le gustó en ellos no fue precisamente Arte, sino algo distinto. (11)

En verdad, no creo que haya ningún motivo ilícito entre los que puedan hacer que guste una escultura o un cuadro. A alguien le puede complacer un paisaje porque lo asocia a la imagen de su casa, o un retrato porque le recuerda a

alguien. No hay perjuicio en ello. Todos nosotros, cuando vemos un cuadro, nos ponemos a recordar mil cosas que influyen sobre nuestros gustos y aversiones. En tanto que esos recuerdos nos ayuden a gozar de lo que vemos, no tenemos por qué preocuparnos. Únicamente cuando un molesto recuerdo nos obsesiona, cuando instintivamente nos apartamos de una espléndida representación de un paisaje montañoso porque aborrecemos el deporte de escalar, es cuando debemos sondearnos para hallar el motivo de nuestro rechazo, que nos priva de un placer que, de otro modo, habríamos experimentado. Hay causas equivocadas de que no nos guste una obra de arte, y quizá eso fue lo que pasó al principio con las primeras obras cinéticas.

A mucha gente le gusta ver en los cuadros lo que también le gustaría ver en la realidad. Se trata de una preferencia perfectamente comprensible. A todos nos atrae lo bello en la naturaleza y agradecemos a los artistas que lo recojan en

sus obras. Esos mismos artistas no nos censurarían por nuestros gustos. Cuando el gran artista flamenco Rubens dibujó a su hijo, estaba orgulloso de sus agradables facciones y deseaba que también nosotros admiráramos al pequeño. Pero esta inclinación a los temas bonitos y atractivos puede convertirse en nociva si nos conduce a rechazar obras que representan asuntos menos agradables.

El gran pintor alemán Alberto Durero seguramente dibujó a su madre con tanta devoción y cariño como Rubens a su hijo. Su verista estudio de la vejez y la decrepitud puede producirnos tan viva impresión que nos haga apartar los ojos de él, y sin embargo, si reaccionamos contra esta primera aversión, quedaremos recompensados con creces, pues el dibujo de Durero, en su tremenda sinceridad, es una gran obra. En efecto, de pronto descubrimos que la hermosura de un cuadro no reside realmente en la belleza de su tema.

Angel Cristóbal

La confusión proviene de que varían mucho los gustos y criterios acerca de la belleza.

Y lo mismo que decimos de la belleza hay que decir de la expresión. A menudo es la expresión de un personaje en el cuadro lo que hace que éste nos guste o nos disguste. Algunas personas se sienten atraídas por una expresión cuando pueden comprenderla con facilidad y, por ello, les emociona profundamente. Cuando Leonardo Da Vinci pintó su cuadro "La última cena", se propuso, sin duda, que el contemplador encontrase en aquella escena todo el drama que antecedía a la pasión que se desenvolvería pocas horas después. En los siglos posteriores, muchos seres humanos hemos sacado fuerzas y consuelo de esta obra. El sentimiento que se expresa en esta primera eucaristía es tan intenso y evidente, que ha trascendido los siglos –a pesar de los detalles anacrónicos-, y por ello pueden hallarse reproducciones de "La última cena" tanto en iglesias, casas parroquiales, monasterios, como en el comedor de nuestros

hogares, y en los más apartados lugares donde la gente no tiene idea alguna acerca del arte.

Pero aunque esta intensa expresión sentimental nos impresione, no por ello deberemos desdeñar obras cuya expresión acaso no resulte tan fácil de comprender, como ocurre con las expresiones de lo moderno. No olvidemos que del mismo modo que hay quien prefiere a las personas que emplean ademanes y palabras breves, en los que queda algo siempre por adivinar, también hay quien se apasiona por cuadros o esculturas en los que queda algo por descubrir. ¡Cuánto más en obras donde la imagen es casi una alucinación, y los colores vibran con una intensidad tan deslumbrante que parecen distorsionar el lienzo! ¡O esculturas que producen una sensación de movimiento y crean sensaciones ópticas! (nos referimos, por supuesto, a las obras del arte cinético)

Angel Cristóbal

Arte del siglo XX: las vanguardias históricas

Durante la época de las grandes vanguardias históricas se produce en el arte una auténtica revolución de las artes plásticas. Frecuentemente pintura y escultura van de la mano, son los mismos artistas los que destacan en ambos campos, puesto que más que una revolución de la destreza o la técnica se trata de una visión de arte, un nuevo concepto de lo que es la obra de arte, que implica una nueva estética.

En el siglo XX se producirá la mayor revolución estética de la historia del arte, que abandonará la imitación de la naturaleza para centrarse en el lenguaje de las formas y los colores, sin intermediarios.

En siglo XX tendrán lugar rupturas con el lenguaje artístico que han venido siendo aceptadas desde el arte clásico. Se subvierten las relaciones entre forma y contenido. Es la hegemonía del inconsciente, de la

reconstrucción mental de la obra, Al espectador se le exige una nueva actitud ante la obra de arte. Los estilos dejan de ser internacionales para ser característicos de un grupo de artistas. Aunque frecuentemente los críticos citan a los artistas en un solo estilo, lo normal es que éstos participasen en más de uno, pero les clasifican generalmente sólo en aquellos movimientos por los que son más conocidos.

El hito que inicia la revolución del arte es la exposición universal de 1900 en París. Esta fue una exposición del triunfo de la ciencia y la tecnología, de la asunción de la tecnología como un valor. La gente acudía allí a ver las máquinas que estaban expuestas como si fuesen estatuas. Había cambiado el concepto de belleza.

Dos nuevas técnicas se vincularon al arte: la fotografía y el cine, éste último aporta el movimiento, el cinetismo; estamos a pocos años del surgimiento del arte cinético.

Angel Cristóbal

¿Qué es el arte cinético?

El concepto de "arte cinético" (del griego kinesis, movimiento), lo definen la mayor parte de los diccionarios y enciclopedias como una tendencia de la pintura y escultura contemporáneas, la cual hace referencia a aquellas obras creadas para producir la impresión o ilusión de movimiento. El término tiene su origen en la rama de la mecánica que investiga la relación entre el movimiento de los cuerpos y las fuerzas que actúan sobre ellos. Aunque la palabra, el morfema, apareció por primera vez en el *Manifiesto realista* (12) escrito, firmado y publicado en Moscú en agosto de 1920 por Antón Pevsner y Naum Gabo, su uso no se generalizó hasta la década de 1950.

Un número considerable de artistas ópticos evolucionaron hacia posiciones cinéticas, en sentido estricto o no, en cuanto al principio básico que los impulsaba era el de la representación, real o virtual, del movimiento. Las obras

surgidas de esas intenciones, a partir de 1954-55, seguirán conservando muchos de los efectos perceptivos, visuales, ópticos, anteriormente incorporados, hasta el punto de poder hablar ya de un arte óptico-cinético, exacta filiación de las creaciones de Soto y Cruz-Diez.

En la actualidad se conoce como arte cinético a todas aquellas obras que producen en el espectador sensación de inestabilidad y movimiento a través de ilusiones ópticas, las que cambian de aspecto en virtud de la posición desde donde se contemplen y las que crean una aparente sensación de movimiento por la iluminación sucesiva de alguna de sus partes (los anuncios de neón). También se incluyen dentro del arte cinético las construcciones tridimensionales con movimiento mecánico y los móviles sin motor, como los de Alexander Calder (13).

Quizá el nombre solo de Calder no le sugiera algo al lector, pero si añadiéramos que en Venezuela, en Caracas, específicamente en el Aula Magna de la Universidad

Central de Venezuela, se encuentra un conjunto de sus obras, tal vez le recuerden mejor. Efectivamente, del techo de este afamado recinto universitario construido por el arquitecto Carlos Raúl Villanueva (14), cuelgan las no menos célebres "nubes de Calder", también conocidas como "platillos voladores".

Inaugurada en 1953, esta sala destaca por su extraordinaria capacidad, pues permite albergar en su interior a más de 2700 espectadores. Siendo un espacio concebido para usos polivalentes, durante su construcción se analizó cómo podrían resolverse los problemas de acústica que planteaba un edificio de tales dimensiones. Y justo en ese momento, es cuando entra en juego la figura de Alexander Calder, a quien se le había solicitado la realización de uno de sus famosos móviles, para decorar la entrada del Aula Magna.

Tras una reunión con Villanueva, Calder —quien además de escultor era ingeniero, vea al respecto nota No.13-, planteó que en vez de un móvil en el exterior, su

aportación al conjunto podría estar directamente en el interior, mostrando su disposición para ocuparse directamente de los problemas de la acústica del edificio.

Aceptada la propuesta, el artista se puso a la tarea, lo que le supuso tener presente los requerimientos acústicos que se había formulado. Creó así las 22 planchas de madera que, más que colgar suspendidas del techo, o estar adosadas a las paredes laterales, parecen flotar en lo alto del Aula Magna; esas "nubes acústicas" de diversas formas curvas y distintos colores, y que también se conocen en Venezuela como "los platillos voladores de Calder", y que cumplen la función de reverberación del sonido.

Se dice que Calder tenía, en cierta manera, un alma de niño. Cierto o no, las "nubes" combinan sus extraordinarios dotes para la creatividad con un concienzudo estudio de la acústica del espacio, donde iba a

instalarse su obra, creando un conjunto de extraordinaria belleza visual. No sé si Calder elaboró alguna maqueta de este proyecto, pero sí se conserva un dibujo de su mano, en donde aparecen sobre el plano del Aula Magna las veintidós nubes, con sus colores cambiantes por los efectos lumínicos que diseñó el propio escultor, tal como parecen cambiar en el firmamento.

Angel Cristóbal

CAPÍTULO III
De la imprenta familiar a la invención de la fisicromía

"El proceso de mi obra actual lo debo en gran parte a esa etapa mía de investigación y práctica de los procesos industriales de reproducción gráfica, como son la

Angel Cristóbal

fotomecánica, la imprenta. Ellas me revelaron nuevas posibilidades y nuevos medios que no habían sido utilizados como lenguaje plástico y que coincidían con mis preocupaciones de lo que debía ser la pintura de mi época". (Carlos Cruz-Diez)

A pesar de que a Carlos Cruz-Diez se le reconoce como uno de los pioneros del arte cinético a nivel mundial, en pocas ocasiones se difunde su considerable contribución al diseño gráfico venezolano. Mas lo cierto es que desde su etapa de formación en la Escuela de Bellas Artes de Caracas, Cruz-Diez vislumbró un trabajo integrador de las artes plásticas con las artes gráficas y el diseño. Su quehacer cotidiano, motivado por la curiosidad propia del artista, dio empuje a su acercamiento a las imprentas, desempeñándose como ilustrador en publicaciones como Fantoches (1947) y El Nacional (1946-1956), y como profesor de diseño tipográfico en la Escuela de Periodismo de la Universidad

Central de Venezuela, (1958-1960); entre otras tantas actividades relacionadas con el área gráfica.

Por eso, en ocasión del ochenta aniversario del nacimiento del maestro, el Museo de la Estampa y del Diseño Carlos Cruz-Diez -institución que inició sus funciones expositivas en 1998-, organizó en dicha sede una exposición bajo el sugerente título: "De la imprenta familiar a la invención de la fisicromía", muestra que al explorar las áreas del diseño gráfico, ofreció un panorama de resultados novedosos para el público, pues permitió abrir lecturas y acercamientos distintos a su producción artística y gráfica. Desde entonces y hasta ahora, con motivo de cada cumpleaños el Museo le ha organizado exposiciones individuales. Entre ellas mencionaremos, "Afiches de Carlos Cruz-Diez. Homenaje a los ochenta años de Carlos Cruz-Diez", la cual ofrecía una selección de afiches culturales diseñados por el Maestro; "Cámara de

Cromosaturación", propuesta emblemática de su producción artística e instalación permanente del Museo; "Arte en Hurí", que permitió conocer parte del proceso de diseño de las intervenciones con Fisicromías y Colores aditivos, hechas en las Salas de Máquinas 1 y 2 de la Central Hidroeléctrica Raúl Leoni; "Arte urbano de Carlos Cruz-Diez", donde se presentó una selección de imágenes de sus trabajos integrados a la arquitectura y a lo urbano, ejecutados en varias ciudades de Venezuela y del mundo; entre muchas otras exposiciones colectivas.

Cabe mencionar que la colección permanente del museo tiene una excelente representación de afiches diagramados por él, desde la década de los cincuenta del siglo pasado, así como un registro de sus más destacados diseños para catálogos, revistas y tarjetas. Sin embargo, más allá de las actividades de carácter expositivas dedicadas a Carlos Cruz-Diez, es importante resaltar de sus propuestas artísticas, la intención totalizadora de distintas disciplinas, las cuales han

servido de motivación para la creación de un museo como este, especializado en la estampa y el diseño —espacio inexistente hasta hace poco tiempo en el país y arto demandado—, donde diseñadores, grabadores, artistas y la comunidad en general, han encontrado un espacio para la difusión y reconocimiento de sus actividades creadoras.

¿Por qué obras manipulables y transformables?

En diciembre de 1994, auxiliado por su hijo Carlos, el propio Cruz-Diez escribió ensayo para explicar las Inducciones Cromáticas de Doble Frecuencia, Colores Aditivos y Colores Sustractivos, donde expresa interesantes conceptos sobre su obra, a las que se refiere como "manipulables y transformables". Fragmentos de este ensayo lo reproducimos a continuación, como ayuda al lector:

Angel Cristóbal

"(...)Siempre ha pensado que la obra de arte no está desligada de la sociedad ni de las circunstancias generacionales que rodean al artista en el momento de la creación. Los proyectos de obras manipulables para instalar en la calle, que realizaba en los años 54, no parten de una reflexión puramente estética, sino motivadas por una inquietud social.

Desde mi época de estudiante en la Escuela de Artes, pensaba que el artista debía reflejar las circunstancias de su tiempo en un testimonio que pudiera sensibilizar a las gentes e inducirlos a cambiar sus nociones y actitudes abriéndole caminos al espíritu.

Consideraba pretencioso que "el artista" expresara sus inquietudes o su fantasía sobre una tela para que la gente viniera pasivamente a "venerar ese producto", cuando el mismo derecho podría ejercerlo un artesano o un obrero con su trabajo. Tal vez podría cambiarse esa sumisión perceptiva, realizando "obras compartidas"; es decir, que el

artista "impusiera" en su discurso una parte y el espectador lo completara interviniendo manualmente o desplazándose ante la obra hasta encontrar el punto de vista de su agrado. De esa manera, podría realizaría una verdadera comunión entre "el artista" y el "receptor del mensaje".

En mi primer viaje a París en 1955, recibí una gran satisfacción al descubrí que al mismo tiempo un grupo de artistas de diferentes nacionalidades, también pensaban en modificar los mecanismos de transmisión del mensaje artístico. Acababan de realizar la famosa exposición "Le Mouvement", confirmando una vez más las coincidencia generacionales.

Generación tras generación, sin importar en que lugar de la tierra se encuentre, el artista en su eterno mensaje, intenta ampliar el conocimiento y modificar los "conceptos" y "nociones" existentes. Como en una partitura musical, el intérprete entra en el lenguaje y espíritu del Artista. Desde 1954 las obras manipulables han formado parte de mis

experiencias. Al igual que las nociones de lo aleatorio, lo efímero y las "situaciones" en continua mutación, expresadas en mi obra como circunstancias capaces de poner en evidencia nociones distintas del mundo cromático.

El cambio de soporte de lo manipulable a lo electrónico, me permite obtener otras posibilidades de comunicación, además de situar a la gente en la intimidad de mis experiencias de taller. A diferencia de la actitud crítica que todo artista guarda ante su trabajo, el espectador se enfrentará a un hecho lúdico y al disfrute de "situaciones" que tocan sus preferencias afectivas, toda vez que no hay soporte lógico para la escogencia de los colores (15).

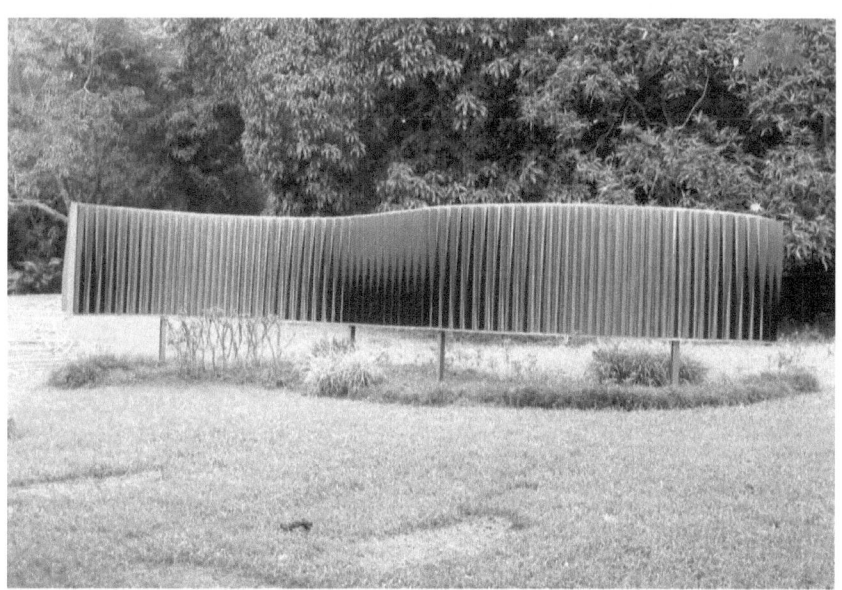

CAPÍTULO IV
Atentado al Arte

Por esos desatinos de la historia reciente venezolana, en cierta ocasión un grupo de personas inescrupulosas dañó el muro cromático de Carlos Cruz-Diez, mientras que otros

no menos ignorantes que los primeros destruyeron parcialmente la famosa "esfera" de Soto en Caracas; los dos hechos, aparentemente aislados, fueron aupados por el gobierno chavista. Una irreflexiva acción, viniese de donde viniese, e hija de las ruinas humanas en las que un regimen sumió a un pueblo noble, y que empaña la inteligencia venezolana contemporánea.

No cabe dudas que las revoluciones son pura utopía y, como tal, potencian de mediocridad. Pero aún más cierto es que la izquierda moderna aparece hoy, toda ella, como un campo de hibridación para ruinas; cuyos involuntarios estratos fascinan a la inteligencia, tanto como agreden la vida de los ciudadanos. El tema debería ser objeto de un más cuidadoso intercambio, sin riesgo de hacernos cómplices del mazo de los bárbaros.

Es esta la idea que me vino a la mente, allá en Caracas, al ver la imagen de ambas obras casi hechas añicos por voluntaria ejecutoria política y no criminal como dijeron los voceros y medios oficiales. Y es, en suma, una imagen

representativa de lo que no debe ser nuestro mundo presente y futuro.

Por haber sido este ensayista un pasajero incómodo para la revolución cubana; testigo de sus nefastas "transformaciones" políticas, económicas y sociales, y donde la cultura "revolucionaria" ejerce un rol fundamental, sé cuán enfermizos son esos sistemas totalitarios...

Por eso, no nos quepa duda, Carlos Cruz-Diez forma parte de ya de un patrimonio, y es hoy el más importante artista del arte cinético venezolano y mundial; un artista enorme, un genio del cinetismo. Hay que reafirmarlo, para comprender contra quién se alzaron las herramientas de la ignorancia, cómo hacen polvo la ilusión cívica donde quiera que se levanten, contra cualesquiera forma de arte, y han sido criticables en todos los tiempos de la historia de la humanidad.

Hay que saber que aún esos silos de trigo en los que la materia del arte se hace color inmaterial, representan la

alegoría conmovedora de lo que es nuestra única esperanza. De todos nuestros grandes artistas modernos, y de aquellos que atendieron el llamado inédito de construir el primer sistema coherente de monumentos públicos de nuestra historia: Carlos Cruz-Diez fue el más consistente, el más atento a la función entre arte y espacio colectivo.

Se pudiera decir que del "Monumento al sol", en Barquisimeto, a la "Fisicromía floral" del campus universitario, se esboza un argumento maravilloso: hacer color con la materia solar -aquello a lo que, precisamente, se negó involuntariamente Reverón- en el espacio físico; hacer color, también, en el espacio intelectual, con la materia natural. Pero de todas sus obras, la monumental "Sala de Máquinas de Guri" es la más contundente, la más coherente, el más conmovedor manifiesto de precisión entre las coordenadas del lugar y las coordenadas del arte: esa obra es la Capilla Brancaci (16) de Venezuela, porque así como Masacio representó allí la expulsión del Paraíso y el inicio de la Historia como labor, así mismo, aquí, ante el

ruido ensordecedor de las aguas que se hacen música energética, Cruz-Diez nos ofreció la fábula cromática de nuestra -fallida- fábula nacional: intentar, por primera vez, hacer de la historia un campo de trabajo y no un desierto de padecimientos.

Hace muchos siglos un poeta veneciano hizo el elogio de Tiziano (17), en contra de las multitudes angustiadas que aparecen en el Juicio Final de Miguel Ángel (18). Decía el juglar que Miguel Ángel había representado la resurrección de los cuerpos en aquella obra polémica, pero que Tiziano, en todas y cada una de sus obras, la hacía realidad gracias a la venustez del color. El color ha sido, para el arte de Occidente, el momento de la carne, la instancia de la gracia. En ese sentido, el color ha sido, también, el signo amenazante donde las formas se transforman en pasiones. Ningún artista en Venezuela, y acaso en el mundo, ha hecho una investigación tan exhaustiva sobre el color como Carlos Cruz-Diez, el moderno Tiziano venezolano.

Angel Cristóbal

EPÍLOGO

Entre las cosas que Carlos Cruz-Diez nos ha enseñado a ver se encuentra el hecho prodigioso de un color que se produce en el campo de nuestra percepción, sin existir físicamente en la materia de lo que vemos. Son estos colores fantasmagóricos y reales al mismo tiempo los que

inscriben su obra en la continuidad de problemas antiquísimos del arte. Plinio (19), en el siglo I de nuestra era, enumeraba a los artistas de Grecia y afirmaba que entre ellos sólo Apeles (20) había alcanzado la superioridad absoluta, en virtud de haber encarnado en sus obras la gracia. De este concepto no se nos da ninguna definición, más allá de una serie de indicios, y una conclusión: Apeles era el único artista capaz de saber en qué momento retirar el pincel del cuadro.

Detrás de esa escaramuza narrativa se esconde una certeza: el exceso de diligencia en la factura de una obra, el pretender darlo todo en ella, es contraproducente.

Cada vez que vemos una obra de Cruz-Diez vemos aparecer colores que sólo existen en nuestra mirada, no en el cuadro. Tal es la gracia, un prodigio del arte que sólo existe entre nosotros y las obras y que, más allá de ese maravilloso encuentro, no tiene lugar.

Una de estas obras, una ligera membrana cromática, separaba simbólicamente a Venezuela del mundo,

marcando la frontera entre el espacio interior, nuestro, y el espacio exterior inabarcable, tramontano, transoceánico; en el interregno donde se acumulan transitoriamente los bienes que proceden de fuera y el campo interior de su consumo, su intercambio, su uso. Tal era el muro cromático del Puerto de La Guaira que pude apreciar recién llegado a esas tierras. Y es que, entre las cosas que Carlos Cruz-Diez nos ha enseñado a ver, se encuentra el hecho prodigioso de un color que se produce en el campo de nuestra percepción sin existir físicamente en la materia de lo que vemos. Son estos colores fantasmales y reales al mismo tiempo los que inscriben su obra en la continuidad de problemas antiquísimos del arte.

Por eso la responsabilidad y la contribución de maestros como Cruz-Diez ha sido tan importante y difícilmente evaluable, por darle continuidad al arte occidental, ya que, desde los años 60, se extiende indeteniblemente la superficial y reiterativa estatización del entorno de las ciudades, y de manera alarmante todo género de

Angel Cristóbal

propaganda comercial opaca e impide la difusión del arte verdadero. A ello se opuso la actitud artística y científica de nuestro reseñado en esta monografía, como consecuencia de las investigaciones realizadas por él desde antes de su primera fisicromía en 1959.

Fue Cruz-Diez -al igual que Soto-, uno de los pocos elegidos para elaborar y fijar decenas de obras de arte públicas, a veces integradas a la arquitectura, otras constituyéndose ellas mismas como arquitectura, permitiéndonos así recobrar la capacidad de diferenciación entre las prácticas artísticas y la falsa estética de la propaganda comercial, que como ya sabemos trata de imponer una estandarización de la percepción.

Por eso, cada obra suya es el paradigma de un discurso iniciado más de cinco décadas atrás, y que continúa, porque Carlos Cruz-Diez significa lo más profundo, riguroso, coherente y variado, en la representación del universo cromático.

Angel Cristóbal

EL AUTOR Y SU OBRA

1923. Carlos Cruz-Diez nació en Caracas.

1940. Realiza sus estudios en la Escuela de Bellas Artes de Caracas donde recibe el diploma de profesor.

1944. Diseñador de las publicaciones nacionales y extranjeras.

1946 –1951. Director Creativo de la agencia Mc Cann-Erickson Advertising de Venezuela. 1947. Viaja a Nueva York para entrenamiento publicitario.

1953. Diseñador del diario "El Nacional".

1955. Profesor de Historia de Artes Aplicadas en la Escuela de Bellas Artes, Caracas.

1955-1956. Reside en Barcelona, España y viaja varias veces a Paris.

1957. Regresa a Venezuela. Crea el "Estudio de Artes Visuales" para las Artes Gráficas y el Diseño Industrial.

Angel Cristóbal

Diseñador de las publicaciones del Ministerio de Educación. Diseñador de la revista "Mene".

1958-1960. Sub-Director y profesorde pintura de la Escuela de Bellas Artes de Caracas. 1959-1960. Profesor de Tipografía y Diseño de la Facultad de Periodismo de la Universidad Central de Venezuela, Caracas .

1960. Reside en Paris y viaja regularmente a Venezuela .

1965. Consejero del Centre Culturel Noroit. Arras. Francia.

1971. Gana el Premio Nacional de Cultura. Artes Plásticas, de Venezuela.

1972 – 1973. Enseña en la Ecole Supérieure des Beaux Arts les "Techniques Cinétiques". Université d'Enseignement et de Recherches. París.

1973-1980. Miembro del jurado para el diploma de l'Ecole Supérieure des Beaux Arts, Paris. Miembro del jurado del Salon de Vitry, Francia.

1986-1993. Profesor titular del Instituto Internacional de Estudios Avanzados (IDEA) en Caracas. Director de la Unidad de Arte.

Angel Cristóbal

1997. Presidente vitalicio y Miembro del Consejo Superior de la Fundación "Museo de la Estampa y del Diseño Carlos Cruz-Diez".

PRINCIPALES PREMIOS

-Premio Internacional de Pintura de la IX Bienal de Sao Paulo, Brasil. 1967

-Premio Nacional de Artes Plásticas. Venezuela. 1971

Gran Premio III Bienal Americana de Arte, Córdoba, Argentina.

-Segundo Premio del Festival Internacional de la Pintura, Francia.

Angel Cristóbal

NOTAS

1. La Bastilla era una fortaleza situada en la zona este de París (Francia), que fue empleada como prisión estatal en los siglos XVII y XVIII, durante los que constituyó el símbolo del poder tiránico de la monarquía. Fue construida hacia 1370 como parte de las fortificaciones del muro oriental de la ciudad. Durante los mencionados siglos, se empleó principalmente como prisión para los presos políticos. Todo ciudadano, de cualquier clase o profesión, que cayera en desgracia ante la corte era arrestado bajo un mandato judicial secreto, conocido como *lettres-de-cachet* y encarcelado indefinidamente en la Bastilla por orden real, sin que mediara acusación o juicio. Cuando estalló la Revolución Francesa en 1789, La Bastilla fue atacada el 14 de julio y tomada por una multitud ayudada por las tropas reales. Dos días después comenzó la destrucción de esta fortaleza en medio del júbilo popular. Su emplazamiento está ocupado actualmente por una plaza pública denominada la Plaza de la Bastilla. El Día de La Bastilla es la fiesta nacional de Francia, en la que cada 14 de julio se conmemora el comienzo de la Revolución Francesa.

2. El pintor Esteban Castillo, nació en Barquisimeto Venezuela, el 26 de diciembre de 1941. Desde muy niño sintió una gran pasión por la

pintura. A los 14 años. Comienza a estudiar en la Escuela de Artes Plásticas de su ciudad natal. Sus primeras obras fueron figurativas y las produce desde 1955 hasta 1964. Obras de temas de campesinos, bodegones y las famosas "gordas" con las cuales ganó algunos premios y menciones. Sus cuadros son de mucha textura y en ellos se aprecian influencias del pintor francés Paúl Cezanne. Un breve viaje a Nueva York lo sumerge en los movimientos de vanguardia, entre ellos el Expresionismo Abstracto y el Pop-art. La mecánica, la vida de los motores y la tecnología también están reflejados en su obra. Después de pasas varias semanas en los Estados Unidos, regresa a Venezuela y comienza su serie "Las Máquinas, trabajos de gestos, manchas y gran colorido, que recurre a símbolos como flechas, luces, alarmas y un sin fin de elementos de la vida cotidiana. En 1967 le ofrecen una beca en París, donde visita museos y galerías, y su obra comienza a alejarse de las manchas y del gesto, para pasar de lo irracional a lo racional. Para entonces, ya los maestros Carlos Cruz Diez y Jesús Rafael Soto son reconocidos en Europa. La exposición "Luz y Movimiento", celebrada en París en octubre de 1967, sensibilizará al joven pintor por el cientismo y la geometría. Después de vivir unos meses en la Ciudad Luz, decide marcharse a Londres. En Inglaterra aparecen sus primeras "Construcciones programadas", obras en las que los cuadrados, rectángulos y triángulos serán los

elementos de su nuevo lenguaje. Ahora es el blanco y negro su gama cromática. Vive tres años en Londres y decide regresar a París en 1972. En la capital francesa reaparece el color en sus cuadros y realiza serigrafías y grabados que expone en los principales salones y galerías de arte. Castillo vuelve a Venezuela en 1987 y actualmente vive en Barquisimeto, ciudad donde realiza el mural en cerámica más grande de Latinoamérica. Esteban Castillo ha expuesto en Francia, México, Suiza, Japón, Alemania y sobre todo en nuestro país.

3. En el libro "Regreso a las armas", de Ángel Cristóbal García, Editorial Letras Latinas, 2007, el autor explica que con el término de "generación perdida" se conoce a un grupo de escritores estadounidenses a los que el desencanto llevó a establecerse principalmente en París durante las décadas de 1920 y 1930. El neologismo procede de la escritora Gertrude Stein quien acuñó el calificativo para referirse a despectivamente a Ernest Hemingway y otros estadounidenses expatriados que visitaban su casa parisina. Aunque Hemingway se arrepintió de haber usado el término en su libro *Fiesta* (1926) y Gertrude Stein negó haberlo creado, la etiqueta quedó para referirse a los escritores estadounidenses que emigraron a París huyendo de la prohibición del consumo de alcohol en Estados Unidos y en busca de una vida bohemia. En cualquier caso el nombre sugiere alienación, inseguridad, vacío y conciencia de generación en

una época de grandes cambios y crisis morales e ideológicas. Entre sus representantes figuran Ernest Hemingway, Ezra Pound, F. Scott Fitzgerald y John Dos Passos. Todos ellos individuos procedentes de la clase media estadounidense, que veían en el arte el medio de romper con su clase conformista a través del liberalismo y el radicalismo. No seguían los modelos de los escritores estadounidenses anteriores y esperaban reafirmarse con los intelectuales europeos. El hecho fue que encontraron una Europa enloquecida y los intelectuales —también pertenecientes a la clase media—, desmoralizados. Esto hizo que se entregaran con pasión a la acción política y a experimentar sensaciones límite.

4. El texto referido aparece en el blog de Esteban Castillo: www.estebancastillo.blogspot.com

5. Idem 4

6. Idem 4

7. Idem 4

8. El arte figurativo representa figuras de realidades concretas en oposición al arte abstracto. Pero es también la expresión de una tensión psicológica insostenible y, a la vez, la resistencia del individuo frente a las leyes de la sociedad que desea someterle. Por tanto, su opuesto es el **Expresionismo abstracto,** movimiento pictórico de mediados del siglo XX cuya principal característica consiste en la

afirmación espontánea del individuo a través de la acción de pintar. Existe una gran variedad de estilos dentro de este movimiento que se caracteriza más por los conceptos que subyacen en él que por la homogeneidad de estilos. Como su propio nombre indica, el expresionismo abstracto es un arte no figurativo y, por lo general, no se ajusta a los límites de la representación convencional.

9. Jesús Rafael Soto (1923-2007) nació en Ciudad Bolívar, Venezuela, donde realizó estudios en la Escuela de Artes Plásticas y Aplicadas de Caracas entre 1942 y 1947, año en que es nombrado director de la Escuela de Artes Plásticas "Julio Arraga" de Maracaibo (1947-1950). Desde 1950 se radicó en París, aunque viajó periódicamente a Venezuela. En sus primeras obras se acusa la influencia de Paul Cézanne y el gusto por la geometrización de las formas en los paisajes (*Paisaje de Maracaibo,* 1949) naturalezas muertas, retratos (*La dama griega,* 1949), pero con su traslado a París, donde toma contacto con las vanguardias y estudia a Malevitch y Mondrian, evoluciona hacia una abstracción geométrica. Las primeras obras parisinas corresponden a su preocupación por crear superficies de dinamismo visual en base al color, la forma geométrica y la ambigüedad forma-fondo (*Composition dynamique,* 1951). A partir de 1953 realiza los primeros trabajos de cinetismo virtual, efecto obtenido tras separar el fondo y la forma: la primera sobre una placa transparente de plexiglás

y la segunda sobre una placa de madera colocada a 10 centímetros y ambas fijadas con varillas metálicas. De esos años son: *La cajita de Villanueva* (1955) y *Espiral con plexiglás* (1955). En 1955 junto a Agam, Tinguely y Pol Bury, formula en sus trabajos los principios del cinetismo. En principio trata el espacio como materia plástica (*Structure cinétique*, 1957) y más tarde incorpora a sus piezas elementos de desecho que combina con tramas geométricas (*Cubos ambiguos*, 1958). A finales de la década de 1950 crea las primeras obras vibrantes y la serie *Esculturas,* a base de varillas que cuelgan de hilos de nylon frente a un fondo trama, con un movimiento natural que, combinado con la percepción del espectador al moverse frente a la obra, producen el efecto cinético (*Estructura cinética de elementos geométricos,* 1958). Profundizando en esta línea consigue incorporar totalmente al espectador en la obra a través de los *Penetrables* (*Penetrable amarillo,* 1969). Realizó también algunas obras públicas como los murales del edificio de la UNESCO en París, 1970. A partir de esta fecha realizó distintas estructuras cinéticas integradas en la arquitectura: *Hall de la fábrica Renault de Boulogne-Billancourt* (1975); *Volumen suspendido en el Centro Banaven de Caracas* (1979); *Volumen virtual en el Centro Pompidou de París* (1987). En los años ochenta vuelve a estudiar la ambivalencia del color sobre el plano, según los principios de Wassily Kandinsky y de la última etapa de Mondrian, a

través de cuadros de diferentes formatos sobre una trama blanca y negra (*Rojo central,* 1980). Uno de los grandes logros de Soto fue convertir al espectador de la obra en sujeto activo, debido a la movilidad de la imagen envuelta en la materia creada por el artista. La visualización del movimiento y la luz constituyeron las principales motivaciones de su obra. En 1973 el gobierno de Venezuela construyó el Museo de Arte Moderno de la Fundación Jesús Soto.

10. Bauhaus y De Stijl. La primera fue una escuela alemana de arquitectura y diseño que ejerció enorme influencia en la arquitectura contemporánea, las artes gráficas e industriales y el diseño de escenografías y vestuario teatrales. Fue fundada en Weimar en 1919 por el arquitecto Walter Gropius que pretendía combinar la Academia de Bellas Artes y la Escuela de Artes y Oficios. La Bauhaus, basada en los principios del escritor y artesano inglés del siglo XIX William Morris y en el movimiento Arts & Crafts, sostenía que el arte debía responder a las necesidades de la sociedad y que no debía hacerse distinción entre las bellas artes y la artesanía utilitaria. También defendía principios más vanguardistas como que la arquitectura y el arte debían responder a las necesidades e influencias del mundo industrial moderno y que un buen diseño debía ser agradable en lo estético y satisfactorio en lo técnico. Por lo tanto, además de las clases de escultura, pintura y arquitectura, se impartían

clases de artesanía, tipografía y diseño industrial y comercial. El estilo de la Bauhaus se caracterizó por la ausencia de ornamentación en los diseños, incluso en las fachadas, así como por la armonía entre la función y los medios artísticos y técnicos de elaboración. Cuando los nazis en 1933 cerraron la escuela, sus ideas y sus obras eran ya conocidas en todo el mundo. Muchos de sus miembros emigraron a Estados Unidos, donde las enseñanzas de la Bauhaus llegaron a dominar el arte y la arquitectura durante décadas, contribuyendo enormemente al desarrollo del estilo arquitectónico conocido como *International Style*. Por su parte, **De Stijl** (en holandés, 'el estilo'), es el nombre de una revista y movimiento fundados por los pintores Theo van Doesburg y Piet Mondrian en el año 1917. El nombre también se aplica a los artistas y arquitectos asociados con esta corriente, así como al estilo que ellos crearon. La revista, que promocionó el neoplasticismo y, más tarde, el dadaísmo fue una de las publicaciones de arte más influyentes de su tiempo. El último trabajo apareció en 1932. Como movimiento artístico, *De Stijl* se centró en la abstracción como resultado de la búsqueda de una solución más universal para los espectadores basada en la armonía y el orden.

11. Ernst Hans Gombrich (Viena, 1909) es un historiador del arte austriaco, nacionalizado británico. Además de ser un reconocido erudito sobre el renacimiento italiano, ha contribuido de forma

significativa a la teoría del arte. Durante la II Guerra Mundial emigró a Londres donde estuvo trabajando en el servicio de escucha de las emisoras alemanas y al término de la misma se incorpora al Instituto Warburg, centro que dirigió de 1959 a 1976. En 1972 le fue concedido el título de *sir* y en 1988 fue condecorado con la Orden del Mérito, la más alta distinción inglesa. La obra de Gombrich se caracteriza por sus amplios conocimientos que abarcan desde la psicología y las ciencias sociales, hasta la historia del arte. A Gombrich le interesa sobre todo la psicología de la percepción y representación pictórica, de la que extrae interesantes conclusiones sobre la forma en que percibimos las obras de arte. Como ejemplo de sus planteamientos interdisciplinarios están sus libros *Arte e ilusión* (1960), *Meditaciones sobre un caballo de juguete* (1963), *Norma y forma* (1966), *Tras la historia de la cultura* (1969) y *El sentido del orden* (1979). Aunque los escritos de Gombrich abarcan también el arte contemporáneo, su interés se centra sobre todo en el renacimiento italiano. A pesar de la complejidad intelectual de la mayor parte de su obra, su *Historia del arte* (1950) explica de forma amena la historia del arte occidental y es uno de sus libros más leídos.

12. Antón Pevsner (1886-1962), un escultor francés de origen ruso, líder del movimiento constructivista que estudió en Kíev y más tarde en París, donde conoció a los artistas de la vanguardia. Durante la I

Guerra Mundial trabajó en Noruega con su hermano el escultor Naum Gabo. Cuando regresó a Rusia en 1917 se dedicó a la enseñanza en la Escuela de Bellas Artes de Moscú. En 1920 Gabo y Pevsner publicaron su *Manifiesto realista*, un preciso compendio de los asuntos que afectaban al arte del siglo XX y una declaración de sus propios principios artísticos. En 1923 las presiones políticas les obligaron a emigrar. Establecido en París, Pevsner, hasta entonces dedicado en exclusiva a la pintura dio un vuelco hacia la escultura, desarrollando un estilo de gran influencia a base de curvas y planos, definiciones claras del espacio y sentido de la tensión y el dinamismo. Entre sus obras destacan *Columna desarrollable* (1942, Museo de Arte Moderno, Nueva York) y *Proyección dinámica al trigésimo grado* actualmente en la Ciudad Universitaria de Caracas, Venezuela).

13. Alexander Calder (1898-1976), fue un escultor estadounidense de gran vitalidad y versatilidad, considerado como uno de los artistas más innovadores e ingeniosos del siglo XX. Calder, hijo y nieto de distinguidos escultores estadounidenses, en 1919 obtuvo el título de ingeniero en el Instituto Stevens de Tecnología. En 1923 ingresó en la Asociación de Estudiantes de Arte de Nueva York y en el otoño de 1926 se instaló en París. Sus esculturas en alambre —retratos satíricos y deliciosos personajes del circo en miniatura (1927-1932, Museo Whitney de Arte Americano, Nueva York)— le dieron fama

internacional. En 1933 regresó a Estados Unidos y a partir de entonces dividió su tiempo entre su país y Francia, y realizó importantes exposiciones tanto en París como en Nueva York. A comienzos de la década de 1930 Calder inició sus experimentos en el campo de la abstracción, primero como pintor y después como escultor. Recibió una gran influencia de artistas abstractos europeos como Joan Miró, Jean Arp y Piet Mondrian. Experimentó también con el movimiento, lo cual le condujo al desarrollo de los dos modos de escultura que le hicieron famoso, el móvil y el estable (*stábile*). Los móviles de Calder son estructuras de formas orgánicas abstractas, suspendidas en el aire, que se balancean suavemente. Los estables son formas abstractas inmóviles que, por lo general, sugieren formas animales en tono humorístico. Aunque sus esculturas de piedra, madera y bronce, así como sus dibujos y pinturas (casi todas *gouaches*) de la última época, son importantes, la reputación de Calder se debe principalmente a sus móviles y estables. Estas obras, cada vez de mayor tamaño, lograron una entusiasta aceptación popular rara vez alcanzada por el arte abstracto, lo cual llevó a que se le hicieran numerosos encargos después de la II Guerra Mundial. Se pueden encontrar estables y móviles enormes hechos por Calder en docenas de plazas y edificios públicos de Bruselas, Chicago, Ciudad de México, Venezuela, Montreal, Nueva York y muchas otras ciudades.

Angel Cristóbal

La culminación de todos ellos es su última obra: el gigantesco móvil rojo y blanco (1976) suspendido en el patio central del ala este de la Galería Nacional de Arte de Washington, D.C. Calder murió el 11 de noviembre de 1976, en Nueva York, justo después de haber supervisado el montaje de la mayor exposición retrospectiva de su obra en el Museo Whitney de Arte Americano.

14. No olvidemos tampoco la decisiva influencia ejercida en la mundial. No por gusto, la Universidad Central de Venezuela fue declarada por la UNESCO, Patrimonio Mundial.

15. Artículo redactado y publicado por Carlos Cruz-Diez en su página web del mismo nombre del maestro. Allí se puede apreciar una galería de fotos de sus obras e interesantes comentarios del autor.

16. El primer gran pintor del renacimiento italiano fue Masaccio creador de un nuevo concepto de naturalismo y expresividad en las figuras, así como de la perspectiva lineal y aérea. A pesar de que tuvo una carrera corta (murió a la edad de 27 años) la obra de Masaccio tuvo una enorme repercusión en el curso del arte posterior. Los frescos (1427) que representan episodios de la vida de san Pedro pintados para la capilla Brancacci en la iglesia de Santa Maria del Carmine en Florencia, muestran el carácter revolucionario de su obra, sobre todo en lo que se refiere al empleo de la luz. En una de las escenas más famosas, *El tributo de la moneda,* Masaccio reviste la figura

de Cristo y de los apóstoles con un nuevo sentido de dignidad, monumentalidad y refinamiento. Los frescos de la capilla Brancacci sirvieron de inspiración a pintores posteriores, entre ellos el propio Miguel Ángel.

17. Tiziano, cuyo nombre completo era Tiziano Vecellio, nació en Pieve di Cadore, al norte de Venecia, en 1477, aunque algunos especialistas fechan su nacimiento diez años después, en 1487. Entre sus obras sobre destaca la *Asunción de la Virgen* (1516-1518) sobre el altar de Santa María dei Frari en Venecia, que asombra por la maestría en la composición y movimientos de un nutrido número de personajes tratados con un sorprendente sentido de la monumentalidad. Diseñados para ser vistos de lejos, sobresale también su fuerte colorido y luz dorada. Tal es así que, al destaparse la obra por primera vez, causó una gran sensación. Tiziano murió en Venecia en 1576, pero a través del tiempo su obra afectó de manera decisiva a la evolución de la pintura europea, proporcionando una alternativa igualmente poderosa y atractiva que la lineal y plástica tradición florentina seguida por Miguel Ángel y Rafael en el Renacimiento. Esta alternativa, que sería tomada por Petrus Paulus Rubens, Diego Velázquez, Rembrandt, Eugène Delacroix y los impresionistas, sigue viva en la actualidad.

Angel Cristóbal

Por derecho propio, la obra de Tiziano se considera en la cima de los logros y éxitos en el campo de las artes visuales.

18. Miguel Ángel o Michelangelo Buonarroti (1475-1564), uno de los mayores creadores de toda la historia del arte y, junto con Leonardo da Vinci, la figura más destacada del renacimiento italiano. En su condición de arquitecto, escultor, pintor y poeta ejerció una enorme influencia tanto en sus contemporáneos como en todo el arte occidental posterior a su época. El *David,* la escultura más famosa de Miguel Ángel, llegó a convertirse en el símbolo de Florencia, colocada en un principio en la plaza de la Señoría, frente al Palazzo Vecchio, sede del ayuntamiento de la ciudad. En 1910 se colocó en ese lugar una copia del original que se encuentra en la Academia. Con esta obra Miguel Ángel demostró a sus coetáneos que no sólo había superado a todos los artistas contemporáneos suyos, sino también a los griegos y romanos, al fusionar la belleza formal con una poderosa expresividad, significado y sentimiento. En 1505, Miguel Ángel interrumpió su trabajo en Florencia al ser llamado a Roma por el papa Julio II para realizar dos encargos. El más importante de ellos fue la decoración al fresco de la bóveda de la Capilla Sixtina, que le tuvo ocupado entre 1508 y 1512, 24 años antes de comenzar, en 1536, el *Juicio*

Final. Pintando en una posición forzada, acostado de espaldas al suelo sobre un elevado andamiaje, Miguel Ángel plasmó algunas de las más exquisitas imágenes de toda la historia del arte. Sobre la bóveda de la capilla papal desarrolló un intrincado sistema decorativo-iconográfico en el que se incluyen nueve escenas del libro del Génesis, comenzando por la *Separación de la luz y las tinieblas* y prosiguiendo con *Creación del Sol y la Luna, Creación de los árboles y de las plantas,* la *Creación de Adán, Creación de Eva, El pecado original, El sacrificio de Noé, El diluvio universal* y, por último, *La embriaguez de Noé*. Enmarcando estas escenas principales que recorren longitudinalmente todo el cuerpo central de la bóveda, se alternan imágenes de profetas y sibilas sobre tronos de mármol, junto con otros temas del Antiguo Testamento y los antepasados de Cristo. Estas imponentes y poderosas imágenes confirman el perfecto conocimiento que sobre la anatomía y el movimiento humanos poseía Miguel Ángel, cambiando con ello el devenir de la pintura occidental.

19. Cayo Plinio Segundo nació el año 23 d.C. en Novum Comum (hoy Como, Italia), pero se trasladó a Roma siendo aún niño. A los 23 años ingresó en el ejército y participó en una campaña militar contra los germanos. Tras regresar a Roma, en el año 52, estudió

jurisprudencia pero al no obtener éxito como abogado se dedicó al estudio académico y la escritura. Entre los años 70 y 72 sirvió en Hispania como procurador, o recaudador de impuestos imperiales. En el año 79, cuando la gran erupción del Vesubio arrasó y destruyó Herculano y Pompeya, Plinio se encontraba en Miseno, cerca de Nápoles, al mando de la flota romana de Occidente. Ansioso por estudiar de cerca el fenómeno volcánico, surcó el golfo de Nápoles rumbo a Stabies (hoy Castellmare di Stabie), donde perdió la vida debido a los vapores de la erupción. Escribió numerosas obras históricas y científicas, entre las que destaca la gran enciclopedia, *Historia Natural,* única obra que se conserva en la actualidad y consta de 37 volúmenes. La enciclopedia habla de Astronomía, Geografía, Etnología, Antropología, Anatomía humana, Zoología, Botánica, Horticultura, Medicina y medicamentos elaborados con sustancias animales y vegetales, Mineralogía y Metalurgia, y Bellas Artes, además de contener una valiosa digresión sobre la historia del Arte. La importancia de esta enciclopedia reside en la enorme cantidad de información que ofrece sobre el arte, la ciencia y la civilización de la época de Plinio, así como en sus curiosas anécdotas sobre diversos aspectos de la vida cotidiana en Roma.

Angel Cristóbal

20. Apeles (finales de 352-308 a.C.), pintor griego y uno de los artistas más célebres de la antigüedad. Nació en Colofón, isla de Cos, y fue discípulo de Pánfilo de Anfípolis en Sicione. Sus obras, de singular elegancia, no se conocen más que a través de referencias literarias pero sirvieron de inspiración a los artistas del renacimiento. Incluyen retratos de Filipo II de Macedonia, de su hijo Alejandro III el Magno y de los generales de Alejandro, así como obras basadas en textos mitológicos y representaciones alegóricas como *Afrodita Anadiomene* y *Calumnia,* donde aparecen personificadas la ignorancia, la sospecha, la envidia y otros sentimientos humanos. Según una famosa anécdota, un zapatero percibió un error en el zapato de una de las figuras pintadas por Apeles y éste lo rectificó inmediatamente. Sin embargo, cuando el zapatero criticó a continuación las piernas, Apeles exclamó *"Ne supra crepidam sutor judicaret",* consejo que quedó inmortalizado como "Zapatero a tus zapatos".

Angel Cristóbal

Carlos Cruz-Diez, un genio del cinetismo

-70-

Angel Cristóbal

BIBLIOGRAFÍA CONSULTADA

-Castillo, Esteban. Sin título. Artículo sobre Carlos Cruz-Diez publicado en la sección Historia del Arte de Archys. Caracas, 2004.

-Cruz-Diez, Carlos. La geometría reinventada en el arte venezolano: ¿Por qué obras manipulables y transformables? Latin Art Museum. Fundación Ureña RIB. 2005.

-Diccionario Biográfico de las Artes Visuales en Venezuela. Edición de la Galería de Arte Nacional, 2005.

-100 Afiches Venezolanos, Edición de Indulac, 1991

-Historia del Diseño Grafico en Venezuela de Alfredo Armas Alfonso, Edición de Maraven, 1985.

-Reflexión sobre el color. Por Carlos Cruz-Diez. Reseñado por Ninoska Huerta. Art Gallery, Caracas, 2004.

-Museo de la Estampa y del Diseño Carlos Cruz-Diez. Folleto "Vitrina de la creatividad venezolana". Directora Adriana Meneses.

Angel Cristóbal

-Museo de Arte Español Contemporáneo. Catálogo de la Fundación Juan March. Palma de Mayorca, España, 2008.

-Pierre, Arnauld. Carlos Cruz-Diez. Collection Mains et Merveilles. Edition de la Difference. Paris, 2008.

Material audiovisual

Carlos Cruz-Diez: la vida en el color. Documental de Oscar Lucién. Cine archivo Bolívar Film. Producción 2006. Formato DVD. Duración: cortometraje 54 min. Venezuela, 2007.

ÍNDICE

INTRODUCCIÓN

¿Nos tomamos un cafecito? /3

CAPÍTULO I

La imagen es casi una alucinación /11

CAPITULO II

Armando un romepcabezas /18

Arte del siglo XX, las vanguardias históricas /26

¿Qué es el arte cinético? /28

CAPÍTULO III:

De la imprenta familiar a la invención de la fisicromía. /33

CAPÍTULO IV

Atentado al Arte /41

EPÍLOGO /46

EL AUTOR Y SU OBRA /50

NOTAS /53

BIBLIOGRAFÍA CONSULTADA /71

Angel Cristóbal

Carlos Cruz-Diez, un genio del cinetismo

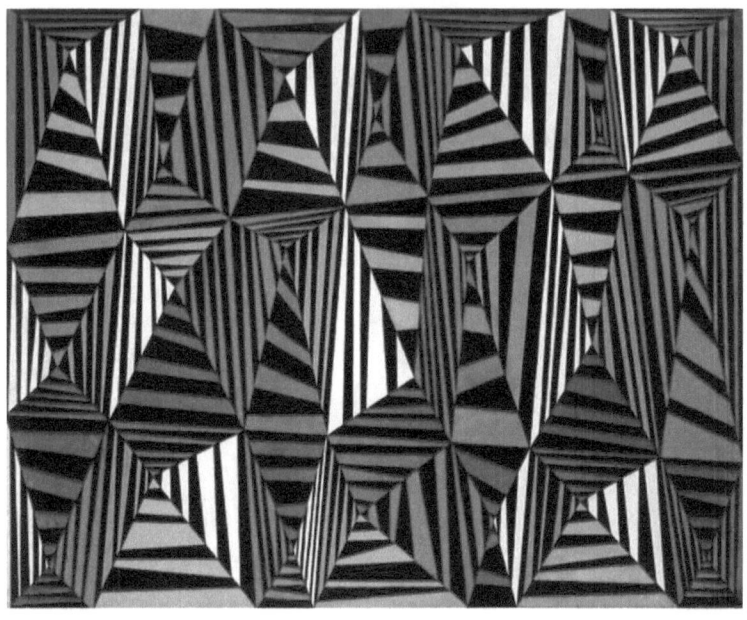

Angel Cristóbal

Carlos Cruz-Diez, un genio del cinetismo

-75-

Angel Cristóbal

Carlos Cruz-Diez, un genio del cinetismo

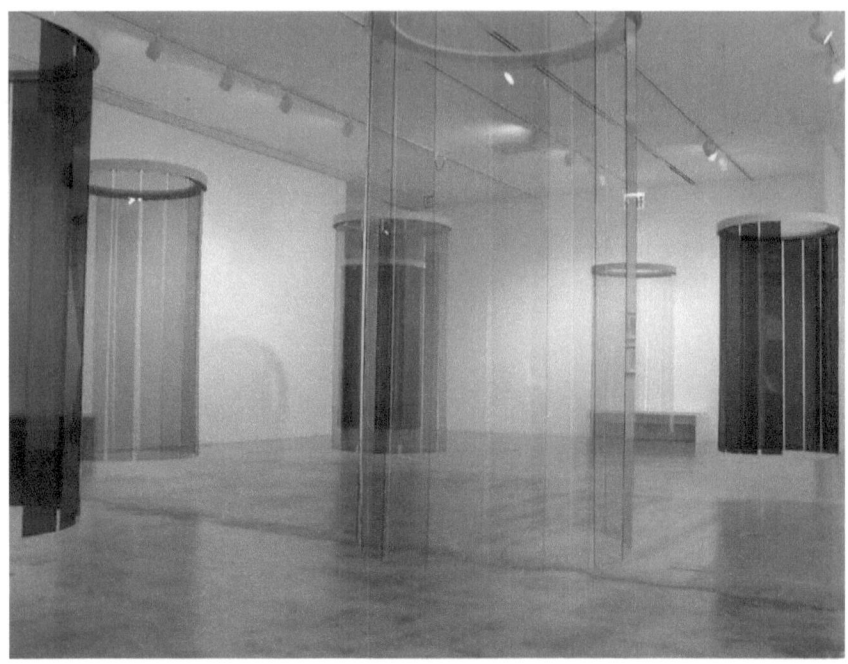

Angel Cristóbal

Carlos Cruz-Diez, un genio del cinetismo

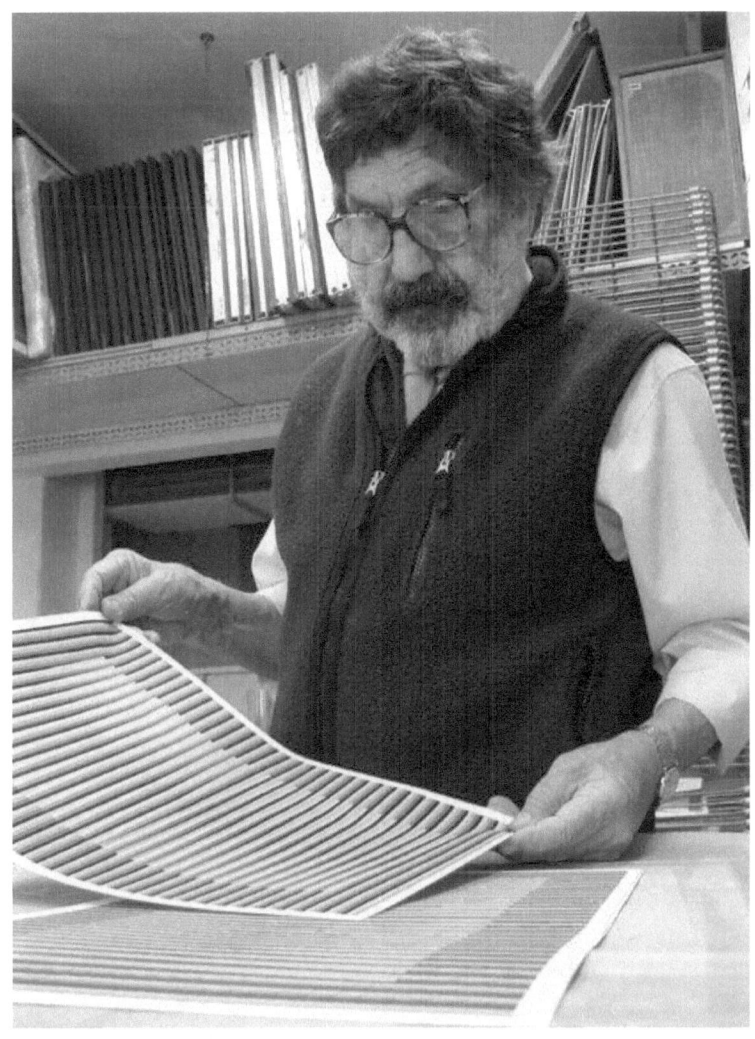

Angel Cristóbal

Carlos Cruz-Diez, un genio del cinetismo

-78-

Angel Cristóbal

Carlos Cruz-Diez, un genio del cinetismo

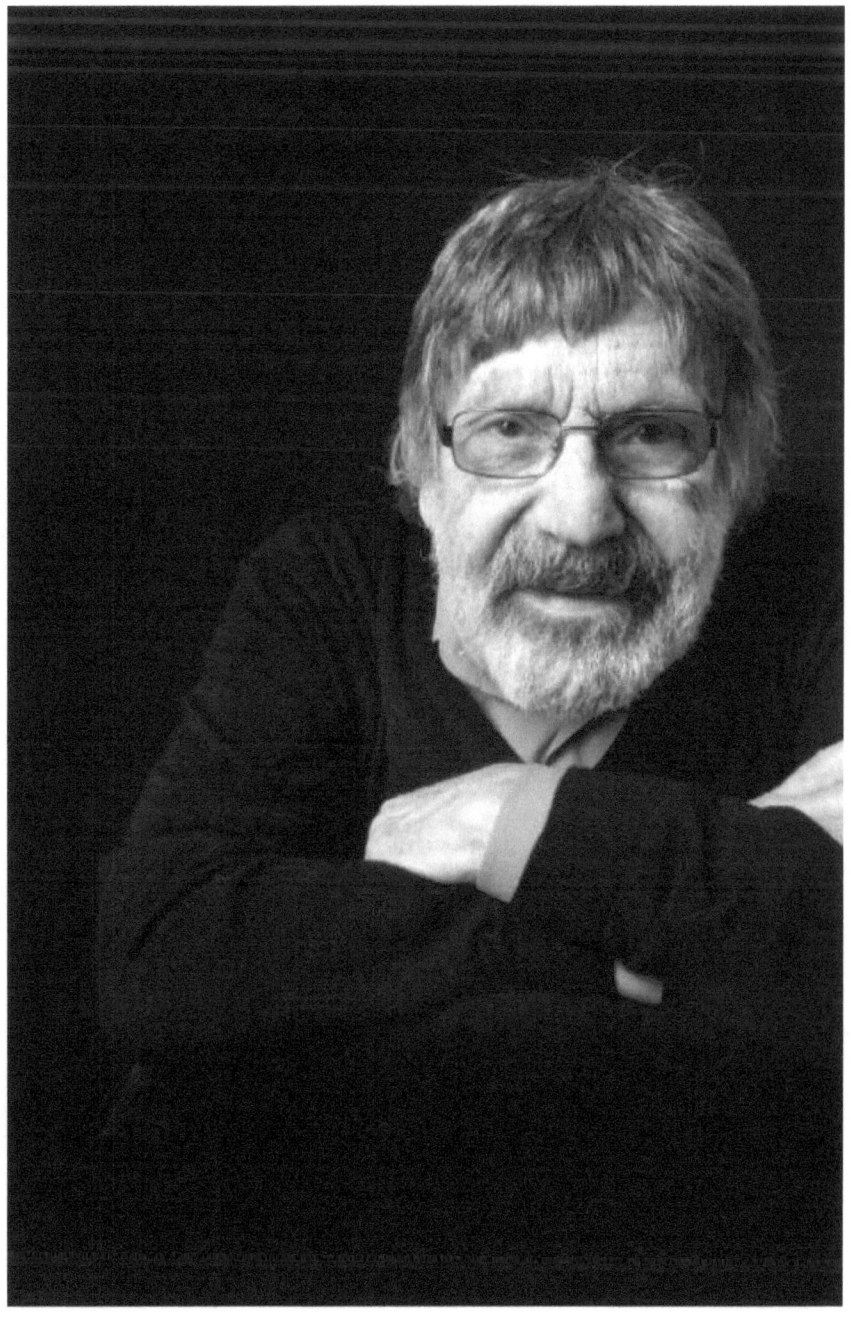

Otros títulos de esta Colección Bellas Artes

(Dedicada a los maestros venezolanos de las artes plásticas, del siglo XX.)

2018

-Archivos Boulton

-Armando a Reverón. El "loco" de Macuto.

2019

-Francisco Narvaez. La batalla entre el artista y la forma.

-Humberto Jaimes Sánchez. Pueblos Oblicuos.

-Fabbiani. Un realismo propio.

-Pedro León Castro. Urbis et Hominis.

-Angel Hurtado. El maestro de las sombras.

-Carlos Cruz-Diez. Un genio del cinetismo.

Todos los título disponibles en:

www.amazon.com/author/angelchristopher

Angel Cristóbal

Carlos Cruz-Diez, un genio del cinetismo

Angel Cristóbal

www.ingramcontent.com/pod-product-compliance
Lightning Source LLC
Chambersburg PA
CBHW030017190526
45157CB00016B/3066